www.ingramcontent.com/pcd-product-compliance
Lightning Source LLC
Chambersburg PA
CBHW070807220526
45466CB00002B/583